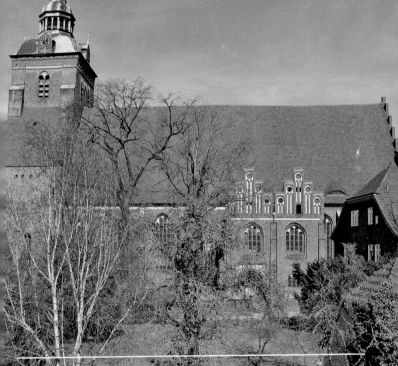

Die St.-Marien-Kirche zu Wittstock

Die St-Marien-Kirche zu Wittstock

von Kurt Zellmer

Besiedlung und Ortsgeschichte

Auf einer kleinen Anhöhe in der Gabel des Zusammenflusses von Glinze und Dosse war vermutlich bald nach der Völkerwanderung eine slawische Ringwallfeste angelegt worden. Durch die beiden Flussläufe sowie die südlich sich anschließenden sumpfigen Wiesen war dieser Ort vor Anfeindungen durch Mensch und Tier weithin geschützt. Der Name Wittstock – slawisch Wizoka – bedeutet »hochgelegene Siedlung«. Der Ort scheint schon zu slawischer Zeit in mehrfacher Hinsicht ein Zentrum für die Landschaft an der oberen Dosse im Bereich der Lutizenvölker gewesen zu sein. Später – 1298 – wird in einer Schenkungsurkunde der mecklenburgischen Herren von Werle eine wichtige Handelsstraße über Wittstock in nordöstlicher Richtung erwähnt, die dort als »breite und große Straße, genannt »helewech« (heller Weg) aufgeführt wird und die bereits als Fernhandelsstraße von Westfalen her über Magdeburg hier weiterführte. In der Stiftungsurkunde des Havelberger Bistums vom 9. Mai 946, die König Otto I. am Vortag des Pfingstfestes in Magdeburg hatte ausfertigen lassen, wird eine umfangreiche Landfläche aus seinem königlichen Besitz zur Schenkung für die Fundation eines Bistums an Bischof Udo als Fürstbischof vergeben und der Erzdiözese Mainz als Suffraganbistum zugeordnet. In dieser Schenkung ist unter anderen Gebieten unsere Gegend als »provincia Desseri« genannt und mit Ort bzw. Burg Wizoka und dem ganzen Burgbezirk als Dotationsteil aufgeführt. Leider ist das Original dieses Königsdiploms schon im Mittelalter verloren gegangen und nur in späteren Kopien aus dem Havelberger Hausbuch von 1667 und 1748 überliefert. Auch die Bestätigungsurkunde von König Konrad III. 1150 und von Kaiser Friedrich I. – Barbarossa – 1179 sind nur kopial überliefert. Das hatte im vergangenen Jahrhundert einige Historiker zu der nicht überzeugend nachgewiesenen Annahme von Einschüben, Fälschungen und damit zur Unechtheit der Urkunde geführt. Auch heute noch ist die Echtheit des Diploms und damit das Gründungsjahr 946 umstritten. Jedoch neigen wir mit einer Reihe von Forschern anhand der wissenschaftlich nachgewiesenen Ergebnisse zu

Die Südkapelle ▶

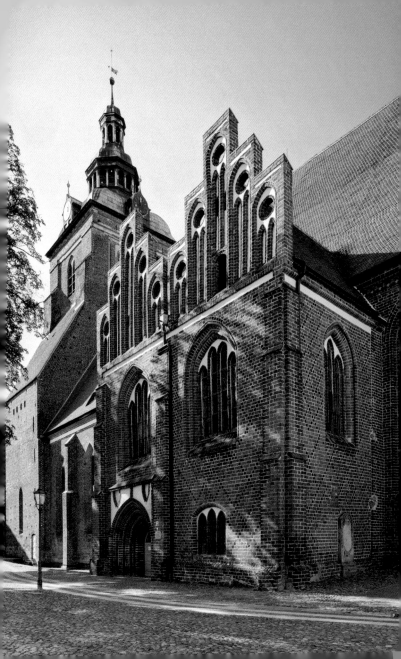

der Version der Echtheit der Urkunde und somit der Ersterwähnung Wittstocks im Jahre 946.

Durch den Slawenaufstand, der am 29. Juni 983 von Havelberg her seinen Anfang nahm, ging in kurzer Zeit das gesamte Kolonisationsgebiet wieder verloren, und erst nach jahrzehntelangen Kämpfen wurde es im sogenannten Wendenkreuzzug 1147 im Zuge der Missionsbestrebungen und des aufkommenden Siedlungsgedankens zurückgewonnen. Von Albrecht dem Bären und Bischof Anselm von Havelberg wurden in der Mitte des 12. Jahrhunderts westliche Siedler in unser Gebiet gerufen, vor allem Holländer und Flamen. Vermutlich wurde in dieser Zeit mit dem Ausbau der alten Feste »Wizoka« zu einer befestigten Burganlage im Blick auf den hier dotierten bischöflichen Landbesitz begonnen. In den ersten Jahrzehnten des 13. Jahrhunderts legte Bischof Wilhelm (1219–1244) nördlich der Burganlage eine städtische Siedlung an, die er mit regelmäßigen Baublöcken erweitern ließ. Bischof Heinrich I. verlieh dem Ort auf Drängen der Bürgerschaft am 13. September 1248 das Stendaler Stadtrecht. Bereits 1244 soll die Stadt komplett ummauert gewesen sein. Die fast vollständig erhaltene, überwiegend aus Backsteinen bestehende Stadtmauer, hat eine Länge von 2435 m und weist vierzig runde und rechteckige Wiekhäuser auf, die wohl der Verteidigung dienten. Das Areal der damaligen Stadt umfasste etwa 26 ha. Bischof Heinrich I. verlegte gegen Ende seiner Regierungszeit 1271 seine Residenz von Havelberg ganz in die Burg nach Wittstock, weil sich hier der zusammenhängende Landbesitz der Diözese befand. Erst nach dem Tod des letzten katholischen Bischofs Busso II. von Alvensleben im Jahre 1548 konnte im Mai 1550 endgültig die Reformation in Wittstock mit einem Gottesdienst nach lutherischer Art und einer Abendmahlsfeier unter beiderlei Gestalt des Sakraments in der Gemeinde eingeführt werden.

Erwähnenswert ist die Schlacht am Scharfenberg bei Wittstock, die am 4. Oktober (24. September) 1636 stattfand. Die Schweden schlugen unter ihrem General Johann Banér die verbündeten Kaiserlichen und Sachsen unter deren General Melchior von Hatzfeld und Kurfürst Johann Georg von Sachsen vernichtend und sicherten damit den Protestantismus im nördlichen Deutschland. Die »Banérpappel« im Süden der Stadt und der daneben aufgestellte 80 t schwere heimische Granitfindling erinnern noch heute an diese Schlacht.

Baugeschichte

Als Wahrzeichen der Stadt und des umliegenden Gebietes bestimmt die St.-Marien-Kirche mit ihrem fast 65 m hohen Turm das Panorama. Ursprünglich war sie dem Hl. Martin geweiht. Sie erfuhr in der Mitte des 15. Jahrhunderts als Pfarrkirche mehr und mehr die Umbenennung in St.-Marien-Kirche und stellt sich heute als dreischiffige, kreuzrippengewölbte, gotische Backsteinhallenkirche mit geradem Ostgiebel in einer äußeren Gesamtlänge von 64 m, einer Breite des Kirchenschiffs von 23 m und einer Innenhöhe von 14 m dar. Mehrere Bauphasen sind im Verlauf ihrer über siebenhundertjährigen Geschichte auszumachen.

Eine Urkunde über den Baubeginn des auffallend großen Gebäudes liegt nicht vor. Wahrscheinlich wurde im Zuge der planmäßigen Stadtgründung auch mit dem Bau einer Kirche etwa um 1230 begonnen. Aufgrund des schnell aufstrebenden Handels und Handwerks entwickelte sich sehr bald eine wirtschaftliche Blüte mit einem wohlhabenden Bürgertum. So wird zu erklären sein, dass die Kirche wohl schon in ihrer ursprünglichen Konzeption als eine dreischiffige Hallenkirche angelegt war. Das etwas überstehende, gewaltige Westwerk jedenfalls deutet auf eine solche Anlage hin. Bereits am 28. August 1275 wird unter Bischof Heinrich II. die Pfarrkirche in das Domkapitel zu Havelberg aufgenommen.

An der Westseite des Turmes, teilweise auch nord- und südseitig, fallen sofort die übererdigen sieben Schichten sauber behauener Granitfeldsteine in Quaderform bis zu einer Höhe von etwa 1,80 m mit einer umlaufenden, doppelt abgeschrägten Plinthe auf. Die Mauerstärke des Turmes beträgt an allen Seiten annähernd vier Meter. Genau wie die später errichteten Nord- und Südportale ist das Turmportal in seinem mehrfach abgestuften Gewände mit dunkelfarbigen, glasierten Rund- und Profilstäben in Spitzbogenform ausgestattet. Der Turmeingang ist ebenerdig mit dem Fußboden des Kirchenschiffes und lässt wohl hier die ursprüngliche Bodenhöhe erkennen. Die beiden Treppenzugänge im Turm führen zur Orgel sowie zur Nord- und Südempore. Der Turm ist vom Innern des nördlichen Kirchenschiffs und von Außen an der Südseite des Westwerks über je eine enge, steinerne Wendeltreppe erreichbar, die sich unter dem Glockenstuhl in einer freien einfachen Holztreppe fortsetzt (insgesamt 203 Stufen). Die Turmspitze mündet über dem Glocken-

stuhl in eine große begehbare und eine kleinere, darüber befindliche offene Laterne mit dem Uhrschlagwerk.

Im Glockenstuhl selbst hängen von den einst sieben **Glocken** heute nur noch drei sowie die kleine Uhrschlaggglocke, die nach Kriegsende wieder zurückgeführt werden konnten. Die drei Läuteglocken waren im Jahre 1700 von dem Rotgießer Otto Elers in Berlin gegossen worden. Die große »Apostelglocke« (Durchmesser 1,67 m) hat ein Gewicht von 3,0 t, die »Bürgerglocke« (Durchmesser 1,30 m) wiegt 1,3 t und die »Neunuhrglocke« (Durchmesser 0,98 m) wird mit 0,6 t angegeben. Leider hat im Jahr 2000 die Apostelglocke beim Läuten am Karfreitag in ihrem Metallmantel einen Sprung erhalten und muss z. Zt. schweigen. So läuten heute nur noch zwei Glocken und rufen die Gemeinde zu den Gottesdiensten und anderen kirchlichen Veranstaltungen.

Auf dem mittleren Bodenabsatz des Turmes finden wir eine Tür, durch die man den Gewölbeboden des Langhauses mit dem gewaltigen, hölzernen Dachstuhl und dem alten, erhalten gebliebenen Ostgiebel betreten kann. Das Gewölbe bietet in seiner östlichen Nord- und Südecke je einen sehr engen Wendeltreppenabgang aus roten Mauersteinstufen zum unteren Kirchenschiff. Der **Turm** hatte nach einer alten Maßangabe seit 1512 eine ursprüngliche Höhe von umgerechnet 122 m (vergleiche den Kupferstich von Matthäus Merian jun. um 1652 zur Stadtansicht Wittstocks). An seiner Südseite befindet sich ein Gewölberiss, der von einem Erdbeben aus dem Jahre 1410 herrühren soll. Hierzu wurden im Jahr 1995 interessante Forschungsergebnisse veröffentlicht (siehe Literaturverzeichnis). Mehrfach ist der Turm durch Blitzschlag dem Feuer zum Opfer gefallen und letztmalig am 18. März 1698 ganz niedergebrannt. Im Jahre 1704 wurde er – ähnlich wie die Havelberger Stadtkirche – mit einer dreifach abgestuften Haube im barocken Stil neu aufgebaut. Die 15 t Kupferblechplatten waren eine Spende der Lübecker Kaufmannschaft, zu der die Stadt und die Kirche von Wittstock eine besonders enge Beziehung pflegten.

Das **Langhaus** der St.-Marien-Kirche reichte ursprünglich nur über vier Gewölbebögen bis zum jetzigen Kanzelpfeiler. Ein prachtvoller breiter Ostgiebel beschloss seinerzeit das Gebäude mit den beiden gerade vermauerten Wänden der Seitenschiffe. Der Giebel ist noch heute im Bodengewölbe zu bestaunen. Unter diesem Giebel setzte sich das mittlere Langhaus in einem

Blick durch das Mittelschiff nach Osten ▶

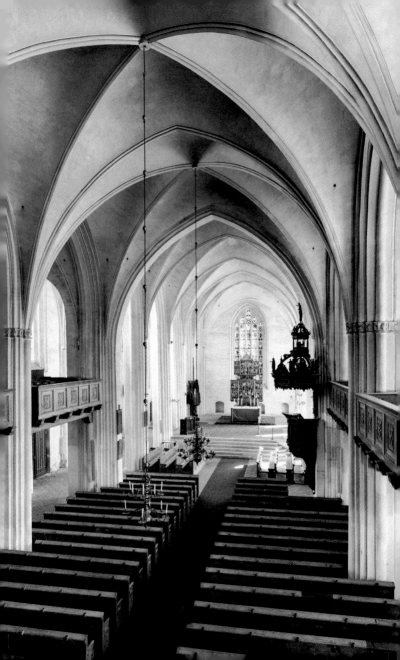

einschiffigen **Choranbau** ostwärts fort und endete in einer dreiseitigen, oktogonalen Apsis, die von mächtigen Strebepfeilern getragen war. Um das Jahr 1451 wurde dieser Choranbau zur Erweiterung des Kirchenraumes für die großen Diözesanversammlungen abgerissen und der bestehende dreischiffige Bau insgesamt nach Osten um fünf Joche verlängert und mit einem neuen geraden Ostgiebel, dem heutigen, geschlossen. Gleichzeitig wurde dabei im Zug mittelalterlicher Marienverehrung die Namensweihe der nun vergrößerten Pfarrkirche zur Ehre der »Seligen Jungfrau Maria« vorgenommen. Bei diesem Ausbau entstand das reich geschmückte südliche Innenportal mit fünffach gestuftem Gewände. Im romanischen Rundbogen dieses Portals sind 14 glasierte Platten – mit dem Rundstab aus einem Stück gefertigt – zu sehen. Die dargestellten Motive auf den Platten sind noch nicht restlos erforscht.

Das Dach des Langhauses, das sich in einer einheitlichen Höhe zeigte, war mit einem Dachreiter, dem inzwischen verschwundenen »Uhlenturm«, versehen. In den Jahren 2006 bis 2011 erfolgte in mehreren Bauabschnitten die Sanierung des Kirchendaches und Teile des Kirchturms.

Im Jahre 1484 wurde aufgrund eines Streites der Stadt mit Bischof Wedego wegen der Wittstocker Mühlen von Markgraf Johann ein »kurfürstlicher definitiver Extrakt« zugunsten des Bischofs erteilt. In dessen Gefolge musste die Bürgerschaft schließlich als Strafe eine kleine Kapelle an der Nordseite der Kirche anbauen, nämlich die zweigeschossige, gewölbte **Marienkapelle**. In ihr sollten damals vier Priester die »Horen« zu Ehren der Jungfrau Maria lesen. Diesen Anbau versah man mit einer einfachen Außentür und das alte verzierte Nordportal wurde nun der Inneneingang zum Kirchenschiff. Den Raum nutzte man später und heute wieder als Taufkapelle. Auch ein neues, mehrfach abgetrepptes und reich verziertes Nordportal wurde daneben angelegt.

Der Anbau der **Südkapelle** erfolgte 1498 unter Bischof Otto II. (1494–1501). Wahrscheinlich hatte an dieser Stelle schon vorher eine kleine Sakristei neben dem ursprünglichen Südportal gestanden, das nun ebenfalls als Innenportal diente. Eine mit gotischen handgeschmiedeten Eisenbändern verzierte Tür verbindet das Innenschiff mit der Sakristei. Offensichtlich sind die Eisenbeschläge aus älterer Zeit, eventuell aus der Vorgängerkapelle. Ähnlich wie die Nordkapelle ist der Anbau doppelgeschossig und gewölbt, liegt aber

mit seinen zwei Jochen breitseitig an der Kirche. Der östliche Raum dient als Sakristei, der westliche als Eingangshalle. Das Obergeschoss ist zum Kirchenschiff weit geöffnet und fand wohl als Schülerchor Verwendung. Bemerkenswert ist der Südgiebel dieses Kapellenanbaus mit seinen herrlichen fünfstaffeligen, von Blenden unterbrochenen Zwillingsgiebeln.

Ausstattung

Nach einer Renovierung und neuen Ausmalung 1724/25 erfolgte eine durchgreifende Renovierung an Kanzel, Gestühl und Emporen mit vierjähriger Schließung der Kirche in den Jahren 1843 bis 1846 (Bildhauer Ernst Holbein, Berlin).

Im Treppenaufgang zur **Kanzel** fällt die an der linken Seite eingeschnitzte Jahreszahl 1608 auf. Es ist das Entstehungsjahr dieses hölzernen »Predigtstuhls« im Renaissancestil aus der Hand eines unbekannten Meisters mit außerordentlich zahlreichem, meist figürlichem Schnitzwerk. An der Innenseite der Türfüllung befindet sich eine lateinische Inschrift aus dem Jahre 1674. Im unteren Türfeld innen ist nur noch schwach lesbar: »Renovatum Anno 1776«. Die Außenseite dieses Türblattes zeigt eine zur Hälfte noch erkennbare bunt gemalte Figur. Sowohl in der Türmitte als auch am Kanzelaufgang ist die letzte große Restaurierung von 1846 durch den Berliner Bildhauer Holbein verzeichnet. Über der Kanzeltür finden wir drei hölzerne Figuren: In der Mitte Petrus, zu seiner Rechten Andreas mit dem Schrägkreuz und zur Linken Jakobus d. Ä. mit Pilgerhut und Muschel. In den Geländerfüllungen und Brüstungsfeldern der Kanzel sind im Halbrelief zehn Apostel dargestellt.

Träger des polygonalen Kanzelkorbes ist die Gestalt Moses mit den beiden Gesetzestafeln als Halbfigur auf einer Konsole. Auf der Korbbrückenwand befindet sich am Pfeiler ein farbiges barockes Bild, das die Himmelfahrt des Propheten Elia darstellt (2 Kön. 2). Den reich geschmückten Schalldeckel zieren an den Ecken sechs hölzerne weibliche Figuren mit ihren Attributen aus dem Siebenerzyklus (christliche und Kardinaltugenden) und zwar von Süd über Ost und Nord nach West: Fides – Glaube (Kreuz und Kelch), Justitia – Gerechtigkeit (Schwert und Waage), Caritas – Liebe (Kind im Arm), Sapientia – Weisheit (Spiegel, abgebrochen), Spes – Hoffnung (Anker) und Fortitudo – Tapferkeit (Säule). In den kleinen Giebeln sehen wir, verziert von zahlreichen Engelsköp-

fen, die vier Evangelisten Johannes (Adler), Markus (Löwe), Lukas (Stier), Matthäus (Menschenkopf) und Gottvater (Schwurfinger und Weltkugel). Auf dem Schalldeckel erhebt sich über einer meridianen Erdkugel ein offenes Säulentempelchen mit der von zwei Cherubim bewachten Bundeslade. Darüber triumphiert der auferstandene Christus mit der Siegesfahne als Salvator-Figur.

Im Jahre 1550 wurde ein geschnitzter **Altar** – jetzt der untere Altar – aus der Hl.-Geist-Kirche in die St.-Marien-Kirche überführt. Wir wissen inzwischen, dass er in der Werkstatt des Lübecker Bildschnitzers Claus Berg etwa um das Jahr 1530 gefertigt sein muss. Die Ähnlichkeit des Motivs der Marienkrönung im Mittelschrein mit dem großen Altarwerk in der St.-Knuts-Kirche zu Odense/Fünen ist nicht zu leugnen. Auch lassen sich die Apostelfiguren im Güstrower Dom mit denen an unserem Altar in ihrer Schnitzart und künstlerischen Ausdrucksform dem gleichen Meister zuordnen. Claus Berg – ein Zeitgenosse Tilman Riemenschneiders – lebte über zwei Jahrzehnte am Hof der dänischen Königin Christine in Odense und suchte mit Einzug der Reformation ein katholisch gebliebenes Refugium im deutschen Raum. Ob sich hier neben Güstrow auch die bischöfliche Residenz in Wittstock anbot, wissen wir nicht. Zumindest starb erst 1548 hier der letzte katholische Bischof Busso von Alvensleben im hohen Alter von 80 Jahren.

Nach dem Verfall der bischöflichen Burg am Ende des Dreißigjährigen Krieges wurde das dortige Altarbild der Maria – jetzt der obere Altar – wohl aus der Burgkapelle ebenfalls in die St.-Marien-Kirche gerettet. Wahrscheinlich sind bei den Erneuerungsarbeiten um 1725 oder mit der großen Renovierung 1843/46 die beiden Altäre übereinander gesetzt und mit einem akanthusverzierten Dreieck und Putten zu einem geschlossenen Ensemble verbunden worden. Die letzte Restaurierung dieses Doppelaltars hat 1960 durch den Potsdamer Restaurator Ernst Doerk stattgefunden.

Der **untere Altar** - die geschnitzten Figuren sind durchweg aus Eichenholz gefertigt – stellt im Mittelschrein eine Marienkrönung dar. Von einer Engelswolke getragen, wird Maria in anbetender Haltung von Christus zur Himmelskönigin gekrönt. Gottvater reicht dem Sohn die Krone. Die darüberschwebende Taube zeigt die Trinität an. Eine ausdrucksvolle Bewegung läuft von der linken unteren Ecke über die Gewandfalte der Maria und den geneigten Kopf Gottvaters zum Arm Christi wieder abwärts. Die Dramatik in der Komposition ausgeprägter Spätgotik erinnert an Veit Stoß (Krakauer Altar).

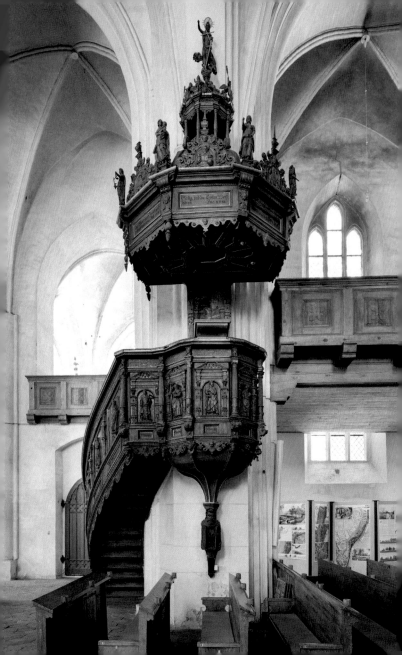

Die Inschrift am Gewandsaum ist wohl verdorben und muss umgestellt bzw. ergänzt werden. Den Hintergrund der Szene bildet ein gewölbter Chorraum mit Kirchenfenstern. Vom Betrachter aus im linken Feld finden wir in gewölbter Rundnische mit reicher Laubwerkfüllung die bekannte Darstellung der Anna Selbdritt und im rechten Feld eine Heilige mit Krone und aufgeschnittenem Granatapfel bzw. einer aufbrechenden Blütenknospe. Die Deutung ist unklar, vielleicht ist an die Hl. Dorothea zu denken. Auf den Flügeln treten uns in vier Feldern mit Namensbeschriftung die zwölf Apostel entgegen. Auffallend ist der expressive Bewegungsfluss der oft gedrehten Figuren mit gebauschten Gewändern und ernsten, harten Gesichtszügen. Oben links sehen wir Petrus mit dem Schlüssel, Andreas mit dem Schrägkreuz, Matthäus mit dem Schwert und darunter Philippus mit dem Kreuzstab, Bartholomäus mit einer geschlossenen Buchrolle und Jacobus d. J. mit der Tuchwalkerstange. Im rechten Feld oben: Johannes mit dem Kelch, Thomas mit der Lanze und Jacobus d. Ä. mit Hut und Pilgermuschel, darunter Judas Thaddäus mit der Keule, Simon mit dem großen Sägeblatt (die Namensbeschriftung ist vertauscht) und Matthias mit dem Beil.

In der Predella ist Christus mit erhobenen, durchbohrten Händen zwischen den vier lateinischen Kirchenvätern dargestellt: Papst Gregor der Große mit der Tiara zur Rechten Christi, der Hl. Hieronymus mit Kardinalshut zur Linken, als Bischöfe mit der Mitra Ambrosius und Augustinus.

Auf den Außenseiten der beweglichen Flügel sowie auf den Standflügeln erblicken wir vier qualitätvolle Gemälde in der Art der Cranach-Schule. Der Hl. Georg als Drachentöter ganz links und ganz rechts Christophorus, beide in bunten, zeitgenössischen Renaissancetrachten. Vielleicht ist an einen Künstler zu denken, der auf seiner Wanderschaft die süddeutsche Kunst der bekannten Donauschule kennengelernt hatte. Auf den Klappflügeln sehen wir die Trinität als sogenannten Gnadenstuhl: Gottvater zeigt der Welt das Heil, den gekreuzigten Christus, und halbrechts eine Mondsichelmadonna als »Maria Immaculata« (unbefleckte Maria). Auffallend ist ihr Halsschmuck, ein Kreuz sowie eine Gebetskette, mit der das Jesuskind spielt. Bei längerer Betrachtung wird man in diesem Altar wohl die ergreifende Darstellung der tiefen Frömmigkeit des spätgotischen Mittelalters erkennen können.

Der **obere Altar**, der wie gesagt wohl zuvor in der damals berühmten Marienkapelle des bischöflichen Burgschlosses erstrahlte, ist vermutlich um

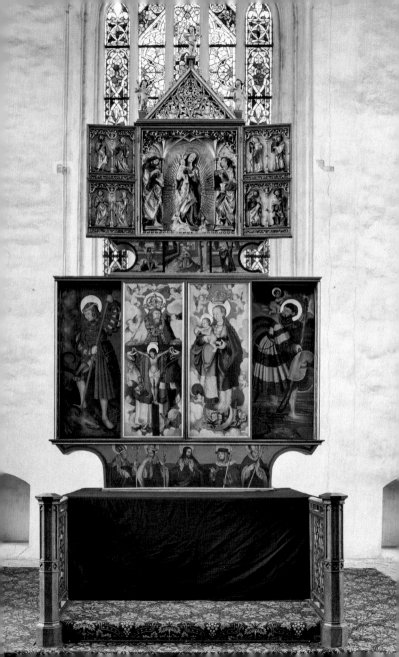

1520/25 aus der Hand eines norddeutschen Meisters hervorgegangen. Im Mittelschrein erblicken wir drei Standfiguren unter einem Gewölbe. Zwischen Johannes dem Täufer und Johannes dem Evangelisten steht die apokalyptische Strahlenkranzmadonna auf der Mondsichel mit dem Jesusknaben im Arm (Offb. 12,1). Sie trägt statt einer Krone ein Stirnband und hält in der linken Hand eine Weintraube als Hinweis auf das Blut Christi, das Zeichen des ewigen Lebens. Auf den beiden Flügeln sieht man – bereits von Renaissanceelementen umgeben – in vier Feldern acht Heiligenfiguren, nämlich vom Betrachter aus oben links Petrus und daneben vielleicht Barbara mit einem Kelch, darunter Stephanus mit den Steinen und Diakon Vinzenz (?) sowie rechts oben Katharina mit dem Schwert und einen weiteren Heiligen mit Barett, darunter Antonius mit dem T-Kreuz und Rochus, den Heiligen der Pestkranken, der die Pestbeule auf seinem Bein zeigt.

Sehr eigenwillig nimmt sich in der Predella das Mittelbild zwischen den Darstellungen des Christus in der Rast und des Hl. Andreas mit dem Schrägkreuz aus. Es zeigt in einem küchenähnlichen Raum Maria, das Kind auf dem Boden liegend und daneben Futterkrippe und Raufe. Durch die Türen und Fenster sieht man im Hintergrund eine hüglige Landschaft mit zwei Bubengesichtern (vielleicht ein Konterfei der Malergesellen?). Mitten durch den Raum ragt ein Baumstamm empor, der offenbar auf den Baum des Lebens (Wurzel Jesse?) hindeutet. Die Bilder zeichnen sich besonders durch die Freude an der Raumperspektive aus.

Der spätgotische **Sakramentsschrein** – nach der Legende aus einem Eichenstamm geschnitzt, der vor der Kirchenerweiterung an dieser Stelle gewachsen sein soll – stammt aus dem 15. Jahrhundert. Er soll ursprünglich blau, rot und gold bemalt gewesen sein, wovon nur noch im Innern Spuren erkennbar sind. Auf dem kurzen, gewundenen Schaft sitzt das hohe quadratische Gehäuse mit drei vergitterten, kielbogigen Öffnungen. Die an den Chorpfeiler angelehnte Seite ist im Rücken geschlossen. In den Zwickeln dieser drei Kielbögen sind reliefierte Engelsfiguren dargestellt, die die Leidenswerkzeuge Christi tragen. Im Jahre 1516 wurden drei eisenbeschlagene Kupfertüren mit Friesmajuskeln von eigenartiger, oft launischer Zeichnung wohl aus Sicherheitsgründen vor die Eisengitter vorgebracht. Die lässig angehefteten Buchstaben geben eine verstümmelte Stifterinschrift wieder, die teils mit einem Ornamentband, teils mit Buchstaben den Fries der linken Tür

ganz, den der beiden anderen nur auf der unteren Kante umzieht. Im Zusammenhang mit der großen Kirchenrenovierung 1843/46 kam dieser Sakramentsschrein zusammen mit der Bischofsfigur zur Restaurierung nach Berlin. Zur Wiedereröffnungsfeier der Kirche nach den umfangreichen Arbeiten waren beide Stücke noch nicht wieder zurückgebracht. Erst 1860 kehrten sie – wohl aus Geldmangel noch immer unbearbeitet – heim, um ein Menschenalter später noch einmal die Reise nach Berlin, diesmal mit anderen Holzskulpturen, ins Märkische Museum antreten zu müssen. Endlich, 1911 kehrten der Sakramentsschrein restauriert und im Original, ohne die früheren Säulchen und hohen Eckfialen, und die Bischofsfigur nur als Gipsabguss in die St.-Marien-Kirche zurück. Die übrigen Stücke verblieben dort als Dauer-

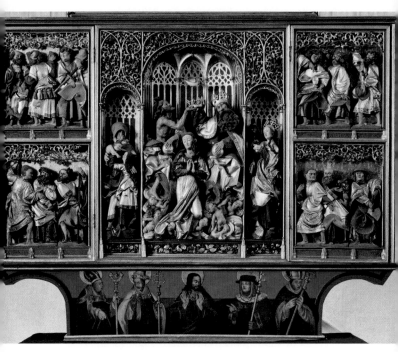

▲ *Schrein des unteren Altars (geöffnet)*

leihgaben der Wittstocker Kirchengemeinde, die Aufstellung von Kopien ist in Vorbereitung.

Eine sechseckige barocke **Holztaufe**, die früher in der nördlichen Marienkapelle stand, ziert heute den nördlichen Chorraum. Sie ist die Stiftung eines Wittstocker Bürgers aus dem Jahre 1634 und trägt eine aus Messing getriebene Taufschale (um 1500), auf deren Grund man in zeitgenössischer Weise die Verkündigung der Maria mit einem umlaufenden Schriftband dargestellt sieht. Die in Kelchform gestaltete Taufe weist am Gefäßteil zwischen drei Inschriftenkartuschen kleine Gemälde auf: Die Heilung des syrischen Hauptmanns Naemann (2. Kön. 5), Jesu Taufe im Jordan und Christus als Kinderfreund. Während der Fuß der Taufe mit Engelsköpfen verziert ist, schmücken sechs musizierende Putten zwischen Knorpelwerk den hohen Deckel, der von der schlanken Statue Johannes des Täufers gekrönt wird. Im Nacken der Figur befindet sich der Haken, an dem der Deckel hochgezogen und während des Taufaktes festgehalten wurde. Bezeichnend sind die in schwungvolle Fratzen auslaufenden Eckprofile im Stil des Manierismus.

Am vorletzten Pfeiler im südlichen Altarraum war die Gipsnachbildung einer **Bischofsstatue** aufgestellt. Das Original dieser Statue wurde dem Märkischen Museum Berlin 1890 mit anderen Skulpturen aus der Kirche übergeben, wobei die Gemeinde darauf Wert legte, dass die Objekte in ihrem Besitz verblieben. Die in hervorragender Schnitzarbeit aus Eiche gefertigte, überlebensgroße Bischofsstatue wurde in jüngster Zeit dendrochronologisch untersucht. Dabei stellte man fest, dass der Baum, aus dem die Statue gefertigt ist, um 1293 ± 10 Jahre gefällt und bearbeitet wurde (R. Suckale). Wahrscheinlich handelt es sich bei der Bischofsfigur um die des Hl. Erzbischof Martin von Tours (um 316–397). Er war Schutzpatron der Wittstocker Stadtpfarrkirche, bevor diese im 15. Jahrhundert in St.-Marien-Kirche umbenannt wurde.

Der **Madonnenskulptur** kommt neben dem künstlerisch bedeutenden Altar eine besondere Bedeutung zu. Diese 1,15 m hohe Mariendarstellung aus Sandstein stammt aus der Zeit um 1400. Wie man am Saum des Gewandes, an der Krone und an den Lippen der Maria erkennen kann, war die Figur ursprünglich farblich gestaltet. Neben der sehr hohen dekorativen Krone mit fünf Engelsfiguren und einem erhabenen Schriftband sowie den auffällig vorgeklappten Ohren fällt der liebliche, ganz feminine Gesichtsausdruck der jugendlichen Mariendarstellung auf. Dazu zeigt der unbekleidete Jesusknabe

auf dem rechten Arm der Maria ein fast verschmitztes Lächeln. Während die linke Hand der Maria das faltenreiche Gewand rafft, hält das Kind in seinen Händen einen übergroßen Vogel, dessen Deutung uns bisher Rätsel aufgibt. Man könnte vielleicht an Jesu Vogelgestalten aus den apokryphen »Kindheitserzählungen des Thomas« denken, die das Jesuskind dort auf wunderbare Weise zum Leben erweckt. Diese gegenüber den herkömmlichen mittelalterlichen Madonnenbildnissen außergewöhnliche Darstellung steht für unseren Raum bisher ganz einmalig da. Jüngste Forschungen derartiger Mariendarstellungen haben eine ganz eigene Kunstrichtung aufgewiesen, eben die der sogenannten »Schönen Madonna«, die in der norddeutschen Region relativ selten anzutreffen ist. Allenfalls könnte man noch an Figuren denken, die den Lettner des Havelberger Doms zieren. Ob diese Skulptur mit Meistern der Prager Schule in Verbindung zu bringen ist, etwa aus der Zeit, da die Mark unter Kaiser Karl IV. zur böhmischen Krone gehörte, oder ob eine westliche Beeinflussung aus dem Rheingebiet (eventuell flämischer Meister) aufgrund erkennbarer Züge von Kathedralgotik vorliegt, bleibt der weiteren

▲ *Putten und Profile am Deckel der Taufe*

Forschung vorbehalten. Sehr wahrscheinlich hat diese Madonnenfigur ursprünglich zu einem Figurenzyklus gehört, welcher die von Bischof Johannes Wöpelitz 1389 im Wittstocker Burgschloss erbaute eigene Marienkapelle zierte. Nach dem Verfall des Burgschlosses im Dreißigjährigen Krieg ist die Figur zunächst in Unkenntnis ihres Wertes im Turm der St.-Marien-Kirche abgestellt worden. Man hat sie um 1900 wiederentdeckt, an ihren beschädigten Stellen ausgebessert und im Kircheninnern aufgestellt.

Bereits aus der Zeit Bischof Burchards I. um 1347 wird eine »neue **Orgel** wo der große Schwibbogen ist« erwähnt. Näheres ist nicht berichtet. Im Zusammenhang mit der gründlichen Renovierung des Gotteshauses 1843/46 wurde als Meisterstück des Orgelbaumeisters F. H. Lütkemüller aus Papenbruch bei Wittstock die Vorgängerin der heutigen Orgel in zweijähriger Bauzeit erstellt. Sie war nicht nur sein größtes, sondern auch sein liebstes Werk unter den von ihm geschaffenen 109 Orgeln. Mit drei Manualen und einem Pedal näherte sie sich klanglich dem Orchesterideal der Romantik. Sie erhielt einen gotischen Prospekt, der auch noch die heutige Orgel ziert. Eine Inschrift des Meisters vom 6. Juni 1847 auf der linken inneren Gehäusetür zeugt von der Vollendung seines Werks. Im Jahre 1935 hat dann A. Schuke, Potsdam, die jetzige Orgel erbaut, da beschriebene Vorgängerin durch den Heizungseinbau 1927 stark gelitten hatte und weitere Defekte einen Neubau erforderlich gemacht hatten. Sie weist jetzt mit 45 Registern und 3575 Pfeifen in drei Manualen und einem Pedal in ihrer Disponierung Silbermannsche Mensurierung und Intonation in moderner Form auf. Es handelt sich bei diesem Werk um eine elektropneumatische Spielanlage im System der stehenden Taschenlade. Nach 1945 wurden in drei Arbeitsabschnitten die kriegsbedingten Schäden beseitigt.

Im Juli 1988 erhielt die Kirchengemeinde Wittstock einen völlig neuen, hochwertigen Orgelspieltisch als Geschenk des »Diakonischen Werkes West«. Im August 2002 erfolgte dann eine Generalrestaurierung der Orgel.

Das Obergeschoss der Nordkapelle wurde zuletzt als Ephoralarchiv und als **Bibliothek** mit teilweise älteren theologischen und profanen Werken genutzt. Unter ihnen zeichnet sich eine handgeschriebene und mit farbigen Großinitialen verzierte Vulgata von 1475 (siehe Blatt 195) besonders aus. Sie ist in lederbespannte Holzdeckel gefasst und mit Eckbeschlägen und zwei Metallschließen versehen. Interessant sind die Vorreden und die sowohl in-

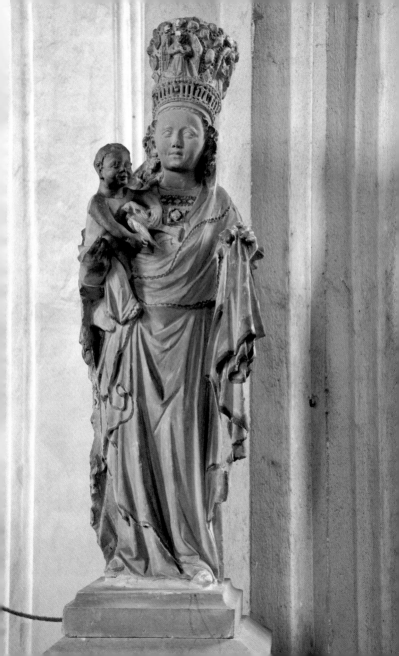

terlinear als auch in den Randspalten anzutreffenden Glossen und Kommentierungen.

Neben einem unbeschrifteten Pfarrerbildnis findet sich in der **Sakristei** eine seltene Daguerreotypie, die das »Spiegelbild der Wirklichkeit« wiedergibt. Bei richtigem Lichteinfall erkennt man seitenverkehrt den äußeren Ostgiebel der Marienkirche mit dem Anbau der heute nicht mehr existierenden »kleinen alten Kapelle am Schranke«, die den alten Kirchhof nach Osten abschloss. Zwei Originalzeichnungen aus dem Jahre 1876 in der Sakristei zeugen von dem damaligen Vorhandensein zweier solcher Anbauten.

Mit Einführung der Reformation und einer Renovierung um 1725 sind leider manche kunst- und kulturgeschichtlichen Gegenstände verschwunden, ebenso sollen ältere Wandmalereien übertüncht worden sein. Auch wissen wir nicht mit Sicherheit, ob die Kirchenfenster bunt gestaltet gewesen sind. Sie sollen als Stiftung von Zünften und Gilden sowie angesehenen Familien mit Glasmalerei und Wappen noch im 17. Jahrhundert geschmückt gewesen sein. Das bunte Altarfenster in der Mitte ist die Stiftung einer Wittstocker Kaufmannsfamilie aus dem Jahre 1908, hergestellt in der Glasmalerei F. Müller in Quedlinburg, wie die Inschrift rechts unten bezeugt. Die beiden anderen Ostgiebelfenster mit einfachen bunten Kreuzen stammen aus jüngerer Zeit.

An den Pfeilern im Chorraum finden wir vier Wandarmleuchter aus Messing. Zwei von ihnen sind eine Stiftung der Krämergilde und tragen die Jahreszahl 1634. Zwei entspringen einem Delphinkopf und tragen das Monogramm des Gießers. Über dem Mittelgang hängen von der Wölbung herab drei vielarmige Kronleuchter aus Messing, zwei mit dem Doppeladler, einer mit einem Engel. Der mittlere trägt in einem Schriftband die Jahreszahl 1626, der in Richtung Turm hängende in einer Stifterumschrift die Jahreszahl 1690.

Im Kircheninnern befinden sich einige geschlossene Grüfte und zahlreiche Epitaphe sowie fünf Bildnisse von Geistlichen und ein hölzernes Pfarrerbild mit Familie. Beim Einbau der Heizungsanlage 1927/28 stieß man im Altarraum auf die vermauerte Gruft des letzten Bischofs der vorreformatorischen Zeit, Busso II. von Alvensleben, der am 4. Mai 1548 im hiesigen bischöflichen Burgschloss verstorben war. Mit seinem Tode endete die eigentliche mittelalterliche Bischofszeit. Sein Vorgänger, Bischof Hieronymus Schulz (Scultetus), war am 29. Oktober 1522 ebenda verstorben und ebenfalls hier vor der Kanzel beigesetzt.

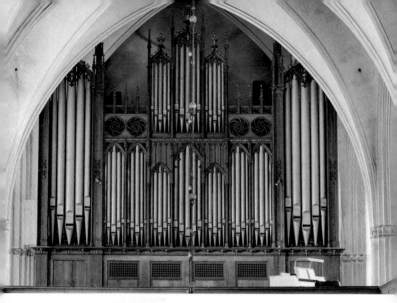

▲ *Orgel, A. Schuke 1935*

Das dunkle Marmorepitaph an der Südseite des Innenchors zeugt von der Trauer einer Mutter um ihre beiden früh verstorbenen Söhne. Sie waren Blutsverwandte Dr. Martin Luthers, der jüngere Bruder Gabriel Gottfried starb als Studiosus in Frankfurt/Oder auf der Durchreise hier »eines grausamen Todes« und wurde am 19. März 1699 abends vor der Kanzel begraben. Bemerkenswert ist das Medaillon mit dem Januskopf und der Lutherrose!

Im Nordchor ist die große aufgerichtete Grabsteinplatte aus vorreformatorischer Zeit für Johann Lutterow, Pleban in Nackel bei Kyritz, gestorben 1422, und Nicolaus Hennig, Pfarrer in Biesen, gestorben 1400, bemerkenswert. In feiner Ritzzeichnung sind unter Baldachinen zwei Geistliche in priesterlichen Gewändern mit Kelch zu sehen. Die Reliquiennische lässt auf die einstige Nutzung als Altarplatte schließen. Daneben sieht man den Grabstein für den Stadthauptmann Peter Rosenbergk, gestorben 1548, der im Flachrelief dargestellt ist. An den Ecken des Schriftbandes sind die vier Evangelistenzeichen zu erkennen. Ebenfalls an der Nordseite hängen die Bildnisse von zwei Geistlichen.

An der Innensüdwand im Chorraum steht ein helles, säulengeschmücktes Grabmonument aus weißem und grauem Marmor mit Goldschrift und Putten für den Handelsherrn Joachim Christoph Gabcke, gestorben 1. April 1772. In der Vorhalle der Südkapelle finden wir an der Ostwand den Grabstein des Oberamtmanns Friedrich Emanuel Schubart, der am 19. Juli 1784 verstorben war. Unter der geschwungenen Schrift ist ein Stundenglas eingemeißelt.

Am Pfeiler gegenüber der Kanzel hängt ein kleines buntes Holzbild – offenbar aus dem Jahre 1693 – mit einer Kreuzigungsszene, zu deren Fuß fünf in weiße Gewänder gehüllte Gestalten knien. Zwischen den mit weißen Buchstaben benannten fünf Namen erkennt man noch schwach ältere Schriftzeichen. Mehrere hölzerne bzw. eiserne Gedenktafeln mit Namen von Gefallenen aus den letzten Kriegen sind im Innern des Kirchenschiffs angebracht. Drei Steinepitaphe an den Außenmauern künden von dem ehemaligen Friedhof um die Kirche.

Insgesamt atmet die St.-Marien-Kirche den Geist mittelalterlicher Frömmigkeit und verbindet zugleich die sich bis heute sonntäglich darin versammelnde Gemeinde im Feiern der Gottesdienste unter dem ewig bleibenden Wort Gottes mit den Vätern im Glauben.

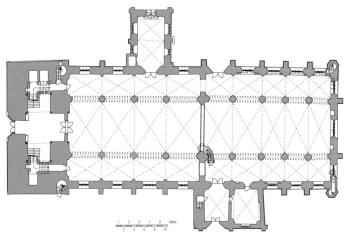

▲ *Grundriss*

Literatur (Auswahl)

Die Kunstdenkmäler der Provinz Brandenburg, Bd. 1, H. 2, Ostprignitz, Berlin 1907. – G. Dehio, Handbuch der Deutschen Kunstdenkmäler, Berlin u. Potsdam, Berlin 1983. - W. Luck, Die Prignitz, ihre Besitzverhältnisse …, München, Leipzig 1917. – Joh. Schultze, Die Prignitz, Köln, Graz 1956. – G, Wentz, Germania sacra, 1. Abt., Bd. 2, Bistum Havelberg, Berlin 1933. – Joach. Huth, Die Echtheit der Havelberger Stiftungsurkunde vom 9. Mai 946, in: Jahrbuch für Berlin, Brandenburgische Kirchengeschichte, Berlin 1991. – W. Polthier, Geschichte der Stadt Wittstock, Berlin 1933. – J. C. Stein, Epitome historica episcoporum Havelbergensium 1697, in: Küster, Coll. opuscul. hist. … XIII – XV, Berlin 1733. – J. Chr. Bekmann, Historische Beschreibung der Chur- u. Mark Brandenburg. Bd. 2, II. Buch, Berlin 1753. – A. Fr. Riedel, Cod. diplom. Brandenb., A II, Berlin 1842. – K. Schaefer, Der Lübecker Bildhauer Claus Berg, Lübeckisches Jahrbuch 1937. – M. Hasse, Lübecker Maler u. Bildschnitzer um 1500, Niederdeutsche Beiträge zur Kunstgeschichte, Bd. IV, München, Berlin 1965. – H. Sachs u. a., Christl. Ikonographie in Stichworten, 7. Aufl., Leipzig 1998. – K. H. Clasen, Die Meister der Schönen Madonnen, Berlin, New York 1974. – R. Meier, »Prignitz«-Erdbeben 1409, in Brandenburg, Geowiss. Beiträge, Potsdam, 2/1995. – L. Enders, Die Prignitz, Potsdam 2000 – Robert Suckale, Ostprignitz-Ruppin Jahrbuch 2010, Artikel »Die Bischofsstatue aus Wittstock«. – Franziska Nentwig (Hg.), Mittelalterliche Kunst aus Berlin und Brandenburg im Stadtmuseum Berlin, Berlin 2011.

St.-Marien-Kirche zu Wittstock

Bundesland Brandenburg
Evangelische Gesamtkirchengemeinde Wittstock
St. Marienstraße 8, 16909 Wittstock
Telefon 03394/43 33 14
Telefax 03394/400 74 27
wittstock@kirche-wittstock-ruppin.de
www.kirchenkreis-wittstock-ruppin.de

Aufnahmen: © Bildarchiv Foto Marburg / Christian Stein. – Grundriss: Kannenberg & Kannenberg Freie Architekten BDA und Ingenieure, Wittstock
Druck: F&W Mediencenter, Kienberg

Titelbild: *Kirche von Süden*
Rückseite: *Unterer Altar, Marienkrönung*

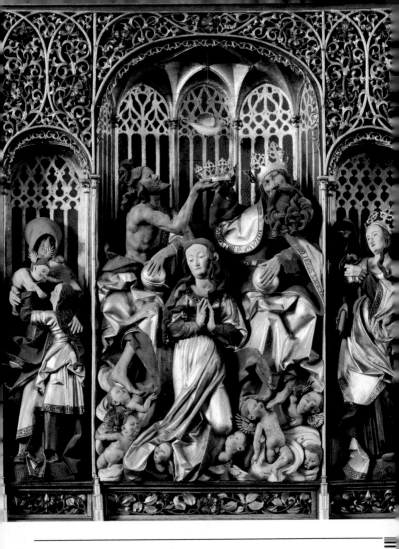

DKV-KUNSTFÜHRER NR. 428
3., neu bearb. Auflage 2017 · ISBN 978-3-422-02444-1
© Deutscher Kunstverlag GmbH Berlin München
Paul-Lincke-Ufer 34 · 10999 Berlin
www.deutscherkunstverlag.de